嚴復臨宋人法帖

（上冊）

主　編　鄭志宇
副主編　陳燦峰

海峽出版發行集團　THE STRAITS PUBLISHING & DISTRIBUTING GROUP｜福建教育出版社

京兆叢書

出品人＼總策劃

鄭志宇

嚴復翰墨輯珍

嚴復臨宋人法帖（上冊）

主編

鄭志宇

副主編

陳燦峰

顧問

嚴倬雲　嚴停雲　謝辰生　嚴正　吳敏生

編委

陳白菱　閆奕　嚴家鴻　林鋆

付曉楠　鄭欣悦　游憶君

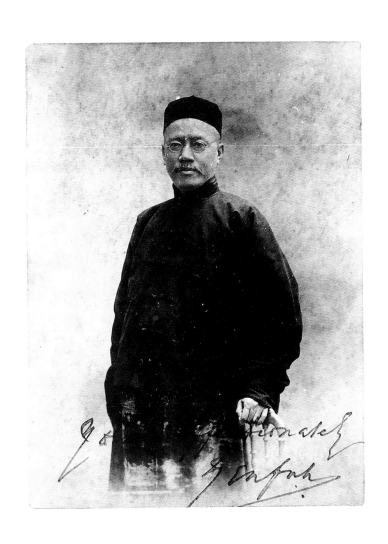

嚴 復

（1854 年 1 月 8 日—1921 年 10 月 27 日）

原名宗光，字又陵，後改名復，字幾道。

近代極具影響力的啓蒙思想家、翻譯家、教育家，新法家代表人物。

《京兆叢書》總序

予所收蓄，不必終予身爲予有，但使永存吾土，世傳有緒。

——張伯駒

作爲人類特有的社會活動，收藏折射出因人而异的理念和多種多樣的價值追求——藝術、財富、情感、思想、品味。而在衆多理念中，張伯駒的這句話毫無疑問代表了收藏人的最高境界和價值追求——從年輕時賣掉自己的房産甚至不惜舉債去換得《平復帖》《游春圖》等國寶級名跡，到多年後無償捐給國家的義舉。先生這種愛祖國、愛民族，費盡心血一生爲文化，不惜身家性命，重道義、重友誼，冰雪肝膽資志念一统，豪氣萬古凌霄的崇高理念和高潔品質，正是我們編輯出版《京兆叢書》的初衷。

"京兆"之名，取自嚴復翰墨館館藏近代篆刻大家陳巨來爲張伯駒所刻自用葫蘆形"京兆"牙印，此印僅被張伯駒鈐蓋在所藏最珍貴的國寶級書畫珍品上。張伯駒先生對藝術文化的追求、對收藏精神的執著、對家國大義的深情，都深深融入這一方小小的印章上。因此，此印已不僅僅是一個符號、一個印記、一個收藏章，反而因個人的情懷力量積累出更大的能量，是一枚代表"保護"和"傳承"中國優秀文化遺産和藝術精髓的重要印記。

以"京兆"二字爲叢書命名，既是我們編纂書籍、收藏文物的初衷和使命，也是對先輩崇高精神的傳承和解讀。

《京兆叢書》將以嚴復翰墨館館藏嚴復傳世書法以及明清近現代書畫、文獻、篆刻、田黄等文物精品爲核心，以學術性和藝術性的策劃爲思路，以高清畫册和學術專著的形式，來對諸多特色收藏選題和稀見藏品進行針對性的展示與解讀。

我們希望"京兆"系列叢書，是因傳承而自帶韻味的書籍，它連接着百年前的群星閃耀，更願化作攀登的階梯，用藝術的撫慰、歷史的厚重、思想的通透、愛國的情懷，托起新時代的群星，照亮新征程的坦途。

《嚴復臨宋人法帖》簡介

文 | 王健強

　　近現代學者中，侯官嚴復的書法，以嚴謹而超妙的技法，以及剛健流麗的個人風格，在一衆以碑爲勝的書法大家中，風格別秀，夐出衆人之上。究其原委，清末民初學碑風氣之盛，雖遥承乾嘉，歷一二百年而不減，更在包、康二家的渲染之下，以愈加強勁之勢，沾溉無數清末民初學人。而嚴復畢生的書法活動，却極少受到碑學的影響，他近乎純粹地沿承着傳統帖學的書學脉絡，至老不渝地在晋唐宋元的法帖裏以遨以游。在他向古人取法的版圖中，除了彰然的對《書譜》的執着之外，對宋人書法的追摹，也成了嚴復書法活動中極其重要的一部分。

　　詳細分析宋代書學可知，宋人書法在宗法的方向上，群體性地指向唐代的顏真卿（兼及徐浩）。這一點在宋代中期尤爲突出。以現今流傳的墨跡來看，韓琦《信宿帖》、歐陽修《灼艾帖》、石延年《籌筆驛詩帖》、蔡襄《海隅帖》《告身帖跋》，皆出顏真卿法，這並非一種偶然。試看之後的蘇、黃、米三家，特別是蘇米二家，也不同程度地在顏真卿的筆法或者體勢裏，各求得一杯羹。米芾甚至以他精湛的摹古功夫，僞造了一直被當作顏真卿墨跡的《湖州帖》。宋人的這種群體性取法，除了對顏真卿清厚拔峭風格的認可，或許還因爲書法傳統評價體系裏的書品即人品的道德箴勸。

　　嚴復學宋，有着内在的必然性。嚴復的書法早年深受顏真卿的影響，這在他的一些大字行楷對聯，以及行草條幅中清晰可判。同時，這其實也是清末民初學顏風潮的一個個體表現。因此，這在他追摹同是宗法顏真卿的宋人書法的路徑上，似乎提供了一種順其自然的合理性。并且，早年對顏真卿的師法，成了他臨摹宋人的一個法度依傍。

　　嚴復臨摹宋人的傳世書跡中，有蘇軾、黃庭堅、米芾、趙构、范成大諸家。尤以蘇黃爲多。宋人學顏，蘇軾無疑是這個群體裏的一個由表及裏的典範。蘇軾的書風，無論是具體的筆墨語言，還是作品沁透出的剛健敦厚的氣息，與顏真卿可謂後先輝映而無愧。

　　嚴復學顏學蘇是否出於對顏真卿、蘇軾人格的追崇，我們似乎找不到言論材料依據，但對一位清末民初的學人，具有這樣的思想傾向似乎也是一種必然。

作爲跨越時空、爲無數文人偶像的蘇軾，便是嚴復重要的臨學對象。從嚴復臨摹的《赤壁賦》與《洞庭春色賦、中山松醪賦合卷》二卷來看，他將此二卷所具有的剛健與婀娜很自然地演繹了出來。細觀之下，嚴復將一些字中短促的筆畫寫得愈發厚實，這些短促厚實的筆畫，形成了小塊面，星散於通篇章法裏。而一些細長的主筆，則如長槳、佩劍，使得字中爽爽然有一種逸氣。我們當然不能臆測這些處理是嚴復的主觀預設，但當我們徜徉在他的墨跡中時，不能不生發出以這個角度欣賞的喟嘆。而在嚴復臨摹的《天際烏雲帖》《人來得書帖》中，一種不似之似的灑然風流，在顏真卿與蘇軾二者之間自由來回。

如果説，嚴復臨摹蘇軾是基於顏體底蘊，他成爲了更爲自然的、接近於書寫的臨摹，那麼除了蘇軾之外，對於其他宋人書跡，顏真卿的筆法則是嚴復演繹這些宋人法帖最重要的技法依傍。

黃庭堅的結體取法，素來認爲來自《瘞鶴銘》以及柳公權，因此他的用筆，時見柳公權的瘦挺。嚴復臨摹黃庭堅《寒食詩帖跋》墨跡中，比原作更爲外拓圓轉的用筆特徵，清晰可見，縱橫而圓轉地展現了紛披的落筆氣息。這樣的轉化，便是得力於顏體的底蘊。嚴復在臨摹《南康帖》《送劉季展詩帖》諸帖時，更是以顏楷的用筆演繹了黃庭堅這一類行楷手札。

嚴復臨摹宋人最大限度地區別於原帖，則是對於米芾的臨摹。他有一句話，斬釘截鐵地闡述了自己對於米芾的觀點：
"唐書之有李北海，殆猶宋人之有米南宮，皆傷側媚勁駃，非書道之至。"

他認爲，米芾和唐人李邕一樣，書法上失之於"側媚勁駃"，也就是體態上的過於欹側，以及用筆上的過於迅疾，而顯示出輕媚之態。在這裏，我們暫且不去討論李邕和米芾是否具有嚴復所批評的短處。嚴復對於米芾"側媚勁駃"的批評，必然影響到他臨摹米芾時的方向。當我看到嚴復所臨的《苕溪帖》時，這個經典法帖中那種整體字勢的左傾特徵，蕩然無存。取而代之的，依然是端飭的顏體特徵。而其用筆的回環往復之處，甚至依稀可見顏氏三稿的影子。顯然，從他臨摹《苕溪帖》，將對米芾書法的重新理解與詮釋調度到自己的藝術框架中，可以看出，嚴復對米芾的批評，是真誠的個人體悟，也是謹慎的歷史評述。

嚴復另一類臨摹宋人的書風，似乎更爲接近他自身風格。趙构《洛神賦》以及范成大手札《垂誨帖》，由於原帖本身均屬於小草一類，因此，在嚴復的臨摹中，元氣淋灕地展露了來自他對《十七帖》以及《書譜》用筆的嫻熟。在完全進入這一類書風的情境時，讓人甚至暫時忘記了嚴復在歷史坐標中作爲維新人物的角色，而像發現新大陸一般驚嘆於他的書法的精湛。

總之，嚴復臨摹宋人，大致依托在顏真卿（兼及蘇軾）、二王以及《書譜》的技法框架里。他在長期研習顏王傳統技法的同時，加以自身高度的判斷甄擇，從而形成了剛健婀娜的個人風格。

目錄

臨蘇軾《赤壁賦》

一組（二件）

如泣如訴餘音嫋嫋不絕如
縷舞幽壑之潛蛟泣孤
舟之嫠婦蘇子愀然正
襟危坐而問客曰何為其
然也客曰月明星稀烏鵲
南飛此非曹孟德之詩乎
西望夏口東望武昌山川
相繆鬱乎蒼蒼此非孟德

之困於周郎者乎方其破
荊州下江陵順流而東也
舳艫千里旌旗蔽空釃
酒臨江橫槊賦詩固一世
之雄也而今安在哉況吾
与子漁樵於江渚之上侶魚
蝦而友麋鹿駕一葉之扁

色取之無禁用之不竭是
造物者之無盡藏也而吾
与子之所共食客喜而笑
洗盞更酌肴核既盡
杯盤狼籍相与枕藉乎舟
中不知東方之既白
軾玄歲作此賦未嘗輕出
以示人見者蓋一二人而已
欽之有使至求近文藝親

書以寄多難畏事
欽之愛我必深藏之不出也
又有後赤壁賦筆倦未
能寫當俟後信軾白

01　高｜22.3厘米
　　長｜尺寸不一
　　材質｜水墨紙本

赤壁賦

壬戌之秋七月既望蘇子與
客泛舟游于赤壁之下清風
徐來水波不興舉酒屬客
誦明月之詩歌窈窕之章

少焉月出於東山之上徘回
於斗牛之間白露橫江水
光接天縱一葦之所如陵
萬頃之茫然浩浩乎如馮虛
御風而不知其所止飄飄乎
如遺世獨立羽化而登僊
於是飲酒樂甚扣舷而歌
之歌曰桂棹兮蘭槳擊

空明兮泝流光渺渺兮余
懷望美人兮天一方客有

舟舉匏樽以相屬寄蜉
蝣於天地渺浮海之一粟
哀吾生之須臾羨長江之
無窮挾飛仙以遨游抱
明月而長終知不可乎驟
得託遺響於悲風蘇子
曰客亦知夫水與月乎逝者
如斯而未嘗往也盈虛者
如彼而卒莫消長也蓋將

自其變者而觀之則天地曾
不能以一瞬自其不變者而
觀之則物與我皆無盡也
而又何羨乎且夫天地之
間物各有主苟非吾之所
有雖一毫而莫取惟江上

樂甚扣舷而歌之歌曰桂棹

獨立羽化而登僊於是飲酒

風而不知其所止飄飄乎如遺世

万頃之茫然浩之乎如憑虛御

江水光接天縱一葦之所如陵

之上襄回於斗牛之間白露橫

歌窈窕之章少焉月出於東山

無盡也而又何羨乎且夫天地

不變者而觀之則物与我皆

之則天地曾不能以一瞬自其

艫千里旌旗蔽空釃酒臨江橫槊

賦詩固一世之雄也而今安在哉況吾

與漁樵於江渚之上侶魚蝦而友

麋鹿駕一葉之扁舟舉匏樽以相

屬寄蜉蝣於天地渺浮海之一粟

哀吾生之須臾羨長江之無窮挾

飛仙以遨游抱明月而長終知不

可乎驟得託遺響於悲風蘇子

曰客亦知夫水與月乎逝者如斯而

未嘗往也盈虛者如彼而卒莫

於斗牛之間白露橫江水

光接天縱一葦之所如凌

万頃之茫然浩浩乎如馮虛

御風而不知其所止飄飄乎

如遺世獨立羽化而登僊

於是飲酒樂甚扣舷而歌

之歌曰桂棹兮蘭槳擊

赤壁賦

壬戌之秋七月既望蘇子與

客泛舟游于赤壁之下清風

徐来水波不興舉酒屬客

誦明月之詩歌窈窕之章

少焉月出於東山之上徘徊

縷舞幽壑之潛蛟泣孤
舟之嫠婦蘇子愀然正
襟危坐而問客曰何為其
然也客曰月明星稀烏鵲
南飛此非曹孟德之詩乎
西望夏口東望武昌山川
相繆鬱乎蒼蒼此非孟德

空明兮泝流光渺兮余
懷望美人兮天一方客有
吹洞簫者倚歌而和之
其聲嗚嗚然如怨如慕
如泣如訴餘音嫋嫋不絕如

蜉蝣於天地渺浮海之一粟

哀吾生之須臾羨長江之

無窮挾飛仙以遨游抱

明月而長終知不可乎驟

得託遺響於悲風蘇子

曰客亦知夫水與月乎逝者

如斯而未嘗往也盈虛者

如彼而卒莫消長也蓋將

之困於周郎者乎方其破石

荆州下江陵順流而東也

舳艫千里旌旗蔽空釃

酒臨江橫槊賦詩固一世

之雄也而今安在哉況吾

与子漁樵於江渚之上侶魚

蝦而友麋鹿駕一葉之扁

舟舉匏尊以相屬寄蜉蝣

色取之無禁用之不竭是
造物者之無盡藏也而吾
与子之所共食客喜而笑
洗盞更酌肴核既盡
杯盤狼籍相与枕藉乎舟
中不知東方之既白
軾玄歲作此賦未嘗輕出
以示人見者蓋一二人而已
欠相更生之文氈見

自其變者而觀之則天地曾
不能以一瞬自其不變者而
觀之則物與我皆無盡也
而又何羨乎且夫天地之
閒物各有主苟非吾之所
有雖一毫而莫取惟江上
之清風与山閒之明月耳
得之而為聲目遇之而成

書以寄多雜農事
鋏云愛我必深藏之不出也
又有後赤壁賦筆倦未
能寫當俟後信軾白

者之無盡藏也而吾

一所共適客盡喜而笑

更酌肴核既書

狼藉相与枕藉乎舟

明兮溯流光渺望美人兮天一方洞箫者倚歌而

御風而不知其

如遺世獨立

於是飲酒樂

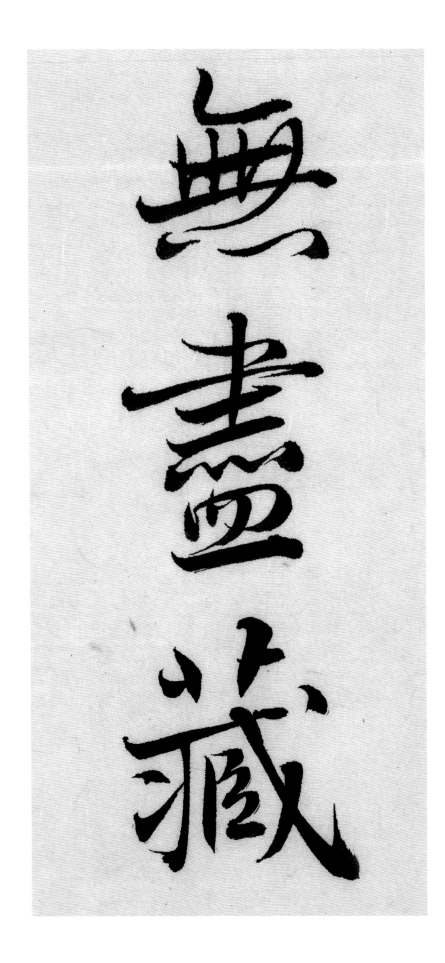

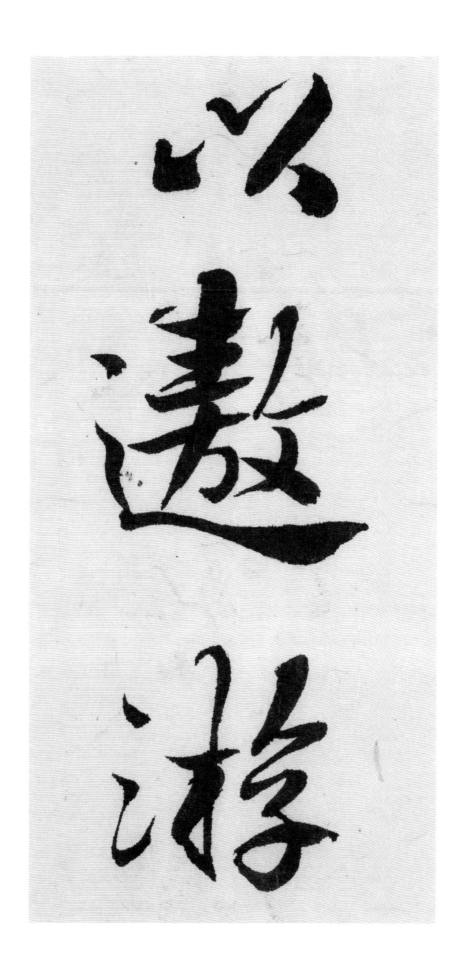

　如　但　得　且
　斯　容　記　而
　而　亦　遺　長
　未　知　鄉　終
　嘗　夫　書
　往　水　得

蝣於天地渺浮

裏吾生之須更

無窮挾飛仙

終知不可乎

嘗挂悲風飄蘇與

天水与月乎浙

湘浮海之西

源史兼長江

兆仙以邀遊松

可乎驟得託遺響於悲風蘇子

曰客亦知夫水與月乎逝者如斯而

未嘗往也盈虛者如彼而卒莫消

艫千里旌旗蔽空釃酒臨江橫槊
賦詩固一世之雄也而今安在哉況吾
與子漁樵於江渚之上侶魚蝦而友
麋鹿駕一葉之扁舟舉匏樽以相
屬寄蜉蝣於天地渺滄海之一粟哀
吾生之須臾羨長江之無窮挾
飛仙以遨遊抱明月而長終

可

爭

而

飛張

裏吾

島辰　生

临苏轼《洞庭春色赋》《中山松醪赋》

之菅忽雲丞而冰解旋
珠雲而滿潛翠勻銀鐶
紫絲青綸綸隨屬車
之鷗夷歎木門之銅鐶
鏢分帝觴之餘瀝葷
公子之破慳我洗盞而起
當散暑之瘴頑盡三
江於一吸吞臾龍之神

真熬与秦麥而皆熟一沸
春醪之啃之味甘餘之小
若歎幽姿之獨高知甘
破之易環笑涼州之蒲萄
似玉池之生肥非肉府之慾
羞韻以癯藤之紋樽薦以
石蟹之霜螯宜飲之饑
何賞天刑之可逃投挂杖

嬌醉夢絲結蛙如髭
鼇鼓色山之桂楫扣林
屋之瓊閣臥松風之瑟縮
揭春溜之淙潺追范素鮚
於渺以莊吊夫羞之國之惇
頹發鶩羅襪之塵飛尖舞
屬此餚君西子洗之國之悲
袖之方蘖覽而賦之以捷

投挂杖而柤扴罷兒童之
扼撥望西山之忽尺歎囊
裳以游遠跨超峰之秦鹿
擢挂壁之飛猱蓮涯此而
入海沙飄天之雲濤使
夫稌阮之倫与八仙之麾羣
豪載驕麋鹿而翳鳳爭楹
望而瓢操顛倒白綸巾淋

洞庭春色賦

吾聞橘中之樂不減商
山豈霜餘之不食而四老
人者游戲於其間悟此
世之泡幻藏千里於一班
舉棗葉之有餘納芥子
其何艱宜賢王之達
觀寄逸想於人寰嫋
嫋兮春風泛天宇兮清閑
吹洞庭之白浪漲北渚之
蒼灣攜佳人而往游勤
霧鬢與風鬟命黃頭
之千奴卷震澤而與俱
遠槎以二客之乘載三脊

公子曰烏乎噫嘻吾言之夸矣
公子其為我刪之
中山松醪賦
始予宵濟於衡漳軍
涉而夜號燧松明以記淺
散星宿於亭皋鬱風
中之香霧若訴予以不遭
豈千歲之妙質而死

而死斤斧於鴻毛效區區
之寸明曾何異於束蒿爛
文章之糾纆驚節解
而流膏嗟構厦其已遠
尚藥石之可曹收薄用於
桑榆製中山之松醪救
爾灰燼之中免爾螢爝之勞
取通明於盤錯出肪澤於

滿宮錦袍追東坡而不可及
歸鋪啜其醨糟漱松風而
豈牙頰之猶安寘郡王以黃柑
釀酒也姑安寘郡王以黃柑
釀酒名之曰洞庭春色其猶
子德麟得之以餉予戲為作
賦後予為中山守以松節釀
酒復為賦之以其事同而文類
故錄為一卷紹聖元年閏四
月廿一日將適嶺表遇大雨
留襄邑書此東坡居士

灌⼾⼈遂想才⼈意好

芳春風泛天宇芳清閑

吹洞庭之白浪漲北渚之

蓁灣推乃佳人而往游勤

霧鬢与風鬟命黃頭

之千級卷震澤而与俱

遂糅以二米之禾耘以三眷

洞庭春色賦

吾聞橘中之樂不減商

山豈霜餘之不食而四老

人者游戲於其間悟此

世之泡幻藏千里於一班

舉棗葉之有餘納芥

字其何難宜賢王之逺

姦醉夢綠絃姱姒髭

蠻鼓色山之桂楫扣林

屋之瓊閣卧松風之瑟繻

揭春溜之潫澹追范沱豪鵾

於渺姑法弔夫差之悍螺

屬此觴於西子洗之國之慈

頽鶩羅襪之塵飛失舞蝶

之菅忽雲烝而冰解旋
珠零而湍潛翠勾銀鼸
縈絲青綸綸隨屬車
三鷗夷欵木門之銅環
鏢分帝艫之餘匯幸
弱子之破慳我洗盞而起
嘗歎晉之之瘻頑畫三
之一及吞奧追二中

而死斤斧於鴻毛發區之

之寸明曾何異於束葛爛

文章之針鏤駕馬之鮮

而流膏嘻構廈其已遠

尚藥石之可曹牧之清用於

桑榆製中山之松礫拔

尔庶燼三中兔尔螢燭之勞

又通月於監潛去方畢之

公子曰烏乎噫嘻吾子之志大矣

公子其為我刪之

中山松醪賦

始予宵濟于衡漳軍

涉而夜號燧松明以記淺

散星宿於亭皋欝欝風

中之香霧藹藹訴于不遭

宣壹千載之妙質而死

投挂杖而起行罷兒童之

折撝望西山之恩尺數雲裏

裳以游遨跨趙峰之奔鹿

接挂壓之飛猿遂從此而

入海沙飜天之雲濤使

夫秘院之倫與八仙之羣

豪或驕麒鹿而毉羽鳳爭椿

望而孤梁頹倒白綸巾林

真書与秦篆而皆熟一沸

春聲之曰嘈之味甘餘之小

若欲幽姿之獨高知甘

破之易壤笑滐州之蒲萄

似玉池之生肥非肉府之蒸

美蘭之癭藤之紋樽薦之

石蟹之霜螯曾日領之氣

何覽天刑之可迸投桂杖

月廿一日將適嶺表遇大雨
留襄邑書此東坡居士

漓宫錦袍追東坡而不可及

歸舖啜其醨糟漱松風形

齒牙猶芝以賦言遊而續

羈驇也姑安空郡王以黃村

釀酒名之曰洞庭春色其猶

予孫麟得之以飲予戲為作

武賦後予為中山守以松葉一釀

汩復為賦之以其事同而文類

之寸明曾何異書

叉章之科僅發馬

而流霄嘻構頂夏

尚樂石三曾嶽

望西山之恐尺歎若寨

游邈跨趫峰夫巷

海之飛猴遊從此

溯龍天之雲濤

若灣弓推乃佳人

霧鬚眉与風鬣

之千奴卷震

山之桂樟

閣陰卧松閒風月

星宿而其

之香霧靄諸

壺千歲之妙

中山松醪賦

宇霄瀝于衡

而夜號遂松

武賦後予為賦

沔渡為誠

轍驚
馬駛
也

釀
酒
名

臨蘇軾《天際烏雲帖》

一組（二件）

01 高 | 22.3厘米
長 | 尺寸不一
材質 | 水墨紙本

金釵雨淚拋尖方斛開
然何日盡一分真然文

人者叙善胡林云澄粧
輕素鸝翢紅稀入朱欄

侯不同鷹笑西園舊桃
李弱句顏色待東風
龍靚云桃花流水本
無塵一落人同瓷度
春解佩輕珊交甫
意澤纁遐作武陵
人固知枯人多惠耶

天際烏雲含雨重疊前
紅日照山明嵐陽居士
今何在青眼看人萬里
情此蔡君謨夢中詩也
僕在錢塘一日謁陳述古
邀余飲堂前小閣中壁
上小畫一絶君謨真迹也

約練新婦生眼底侵
尋舊事上眉尖問君
別後熟為少浮似春
朝雲：泰又有人如雲長

難逢二詩皆可觀後詩
不知誰作也
杭州營一耦周韶多蓄
音茗嘗與君謨閣勝
主韶又知作詩子容過
杭述古䣄之韶法求出落
藉子容曰可作一絶韶援
筆立成曰隴上葉空巖

月驚鳥看回首自梳
銅開一寵雾放雲衣如長
然觀音般尋經韶時有
長衣一重君頌蒙之店

02　高｜22.3厘米
　　長｜尺寸不一
　　材質｜水墨紙本

天際烏雲含雨重樓前
紅日照山明嵩陽居士今
何在青眼看人萬里情此蔡
君謨夢中詩也僕在錢塘
一日謁陳述古邀余飲堂

前小閣中壁上小書一絕君謨
真蹟也還以示余為僕所愛長氣

唱陽關第四聲

尋舊事上眉尖問君
別後愁多少憑仗春
潮夜夜添又有人和雲長
天際烏雲含雨重樓

絢繢新嫣生眼底侵

尋舊事上眉尖悶君

別後煞為中得似春

潮夜：添入有人和云長

乘玉助珠糚臉皆為

金釵雨瀉拗尖方斛鬧

煞何日畫一分真煞夊

天際烏雲含雨垂楼前
紅日照山明嵩陽居士
今何在青眼看人万里
情此蔡君謨夢中詩也
僕在錢塘一日謁陳述古
邀余飲堂前小閣中坐
上小書一絕君謨真迹
也

月驚眠看面首自梳

鈿開一籠笑放雪衣如長

忽觀音般若經詔时有

服衣白一咦喽頰邊些

靘同輩皆有诗遣之三

人者寂善胡梨髻云澹粧

輕素鬢鈿红稍入朱欄

雞添二詩皆可觀後也

不知誰作也

杭州營一耤周韶勾當蓋

高茗常与君謨闆膝

之韶又知作詩子容過

杭述古飲之韶法求落

耤子容曰可作一絕韶援

龍靚云桃花流水報
無塵一蓑人間幾發
春解佩輕之州艾甫
意澤續還作武陵
人固知槁人勿更也

便不同應笑西園舊桃
李強句頷色待東風

雨入青苔

编好山色

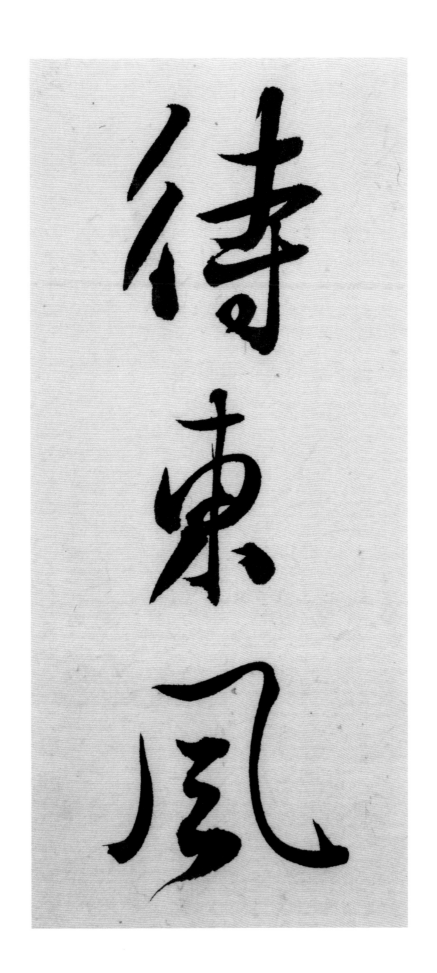

忿觀音般若經

服悉白一陛嘆菩顙

耕同輩皆同詩

仁者宦取善胡林

紅日照山明

今何在青眼

惜此慕君譜

尋舊事上眉尖問君

別後悤匆少得似春

潮夜夜添又有人和云長

天際烏雲含雨重樓

前紅日照山明嵩陽居

士今何在青眼看人萬里

情此蔡君謨蓼夢中詩也

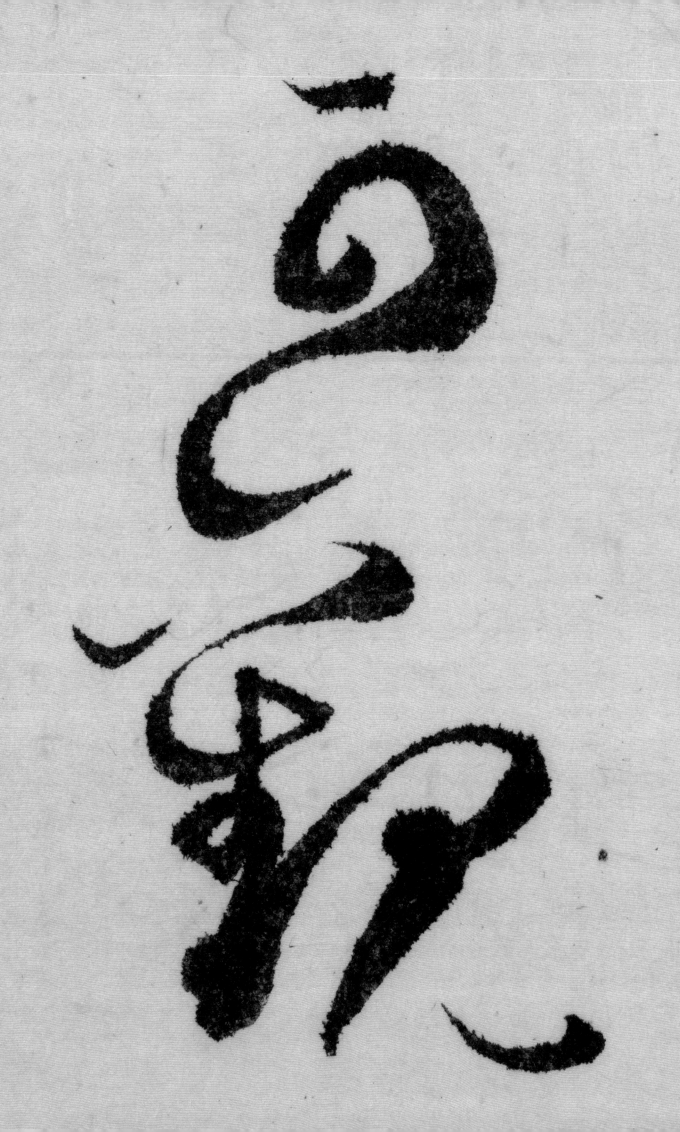

臨蘇軾詩帖書札

一組（五件）
《答錢穆父詩帖》
《新歲展慶帖》《人來得書帖》
《東武帖》《一夜帖》等
《致杜氏五帖‧蘇過〈貽孫帖〉‧石恪畫維摩贊》
《三希堂蘇軾制帖草稿》

看君賦雲夢金奏不知

江海眠木桃屢費瓊瑤

重山惟塞步園追攀

己覺侍史疲奔送春還

宮柳一雜要支活雨入御

溝斡甲動借君妙語寫

春容自顧風琴不成弄

元祐元年二月廿三日醉

書 新歲未獲居慶祝頌無

軾啓 新歲未獲居慶祝頌無

容稍晴起居何以如日起造必有

滙何日果の入城昨の得云擇書過

　　　高 ｜ 22.3 厘米
　　　長 ｜ 尺寸不一
　　　材質 ｜ 水墨紙本

僕在錢塘一日謁陳述古

邀余飲堂前小閣中

錢穆父偕韻見贈復以

元韻荅之　眉山蘇軾

雙猊對碾龍纏棟金

井轆轤鳴曉甕小殿

垂簾碧玉鈎大宛立使

朱絲鞚風馭窗天雲雨

隔孤臣忍涕肝腸痛筆漢

君喜氣風生座落筆從

撲牒去永開門上尊口之

瀉黃村賜茗邨之開小鳳

隔孤臣忍淚肝腸痛筆滋

君喜氣風生座溢筆淺

撲艦去來開門上尊曰之

灣黃村賜茗時之開水鳳

開門懌我老太玄繪札

看君賦雲夢金奏和知

江海眠目木桃屢費瓊瑤

重山佳步圍迢必舉

僕在錢塘一日謁陳述古

邀余飲堂前小閣中

錢穆父偕韻見贈復以

元韻荅之　眉山蘇軾

雙猊驪砻龍纏棟金

井轆轤鳴曉雍毫小殿

雲簾碧玉敲大宛立使

朱糸轡氣叙寶天雲雨

起偅鈞新媽出

装精書事上眉黃

菊少得似春

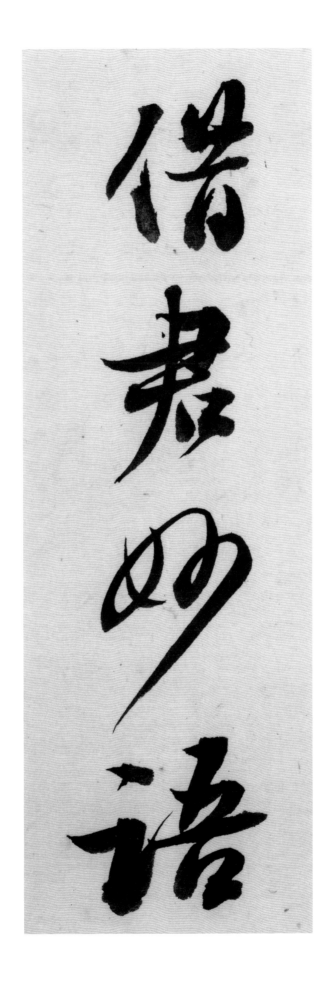

風馭賓天雲雨隔幽

臣忍淚肝腸痛簧溪君

臺氣風生座落筆陰

撲艦壽永上尊日瀰

黄村賜茗時之開小

鳳闕門憐我卷太

玄給札看君賦雲

夢金奏不知江海眼

木桃屢費瓊瑤重

堂惟寒雲步困追機

已覺侍史疲於送春

還宫柳要支活兩入

御漢韓申勸信君

令依樣造者兼圖有閩
中人便或令看過因往彼
寶一副也匕轄之付之人專愛
護使納上録寒文之保重兒
中必不謹拭再拜
雲堂常先生大閣下

知壁畫之壞了不須快悵怛頓
耶因書人還印車往次
著潤筆於屋下不穠墨好畫也

末及東慰疏且告伸意之柳支
怪也此朌柳中舍之到家言之乎
子由市营言方子朋者他亦不甚

孫女　嚴倬雲
嚴停雲
輊觀

雙頰嶙峋龍纏棟
金井轆轤鳴甕小
嚴裏簾碧玉鉤大

02 《答錢穆父詩帖》《新歲展慶帖》
高｜22.3厘米
長｜尺寸不一
材質｜水墨紙本

妙語寫春容自頌風
琴不成弄
元祐元年二月廿三
日醉書

軾啟新歲未獲
展慶祝頌無窮稍晴
起居何如軾蒙 起造必有涯
何日果可入城昨日得 公擇

書過上元乃行計月末間
到 公亦以此時来如何之瀕
計上元起造尚未畢工既示
自不出無緣東陰夜游也沙
枋畫一龍只夕附陳隆船去
次令先附扶劣膚去此中
有一鑄銅匠欲借

玄繪札看君賦武雲

夢金奏不知江海眩

木桃屢費瓊瑤重

崖帷寒雲步固進桮

已覺侍史疲奔送春

遙宮柳要支活雨入

宛立仗朱絲鞚

風馭賓天雲雨隔孤

臣忍淚肝腸痛羔羨君

壽氣風生座益筆清

撲藥永上之尊日灣

黃村賜茗時開小

鳳開門憐我老太

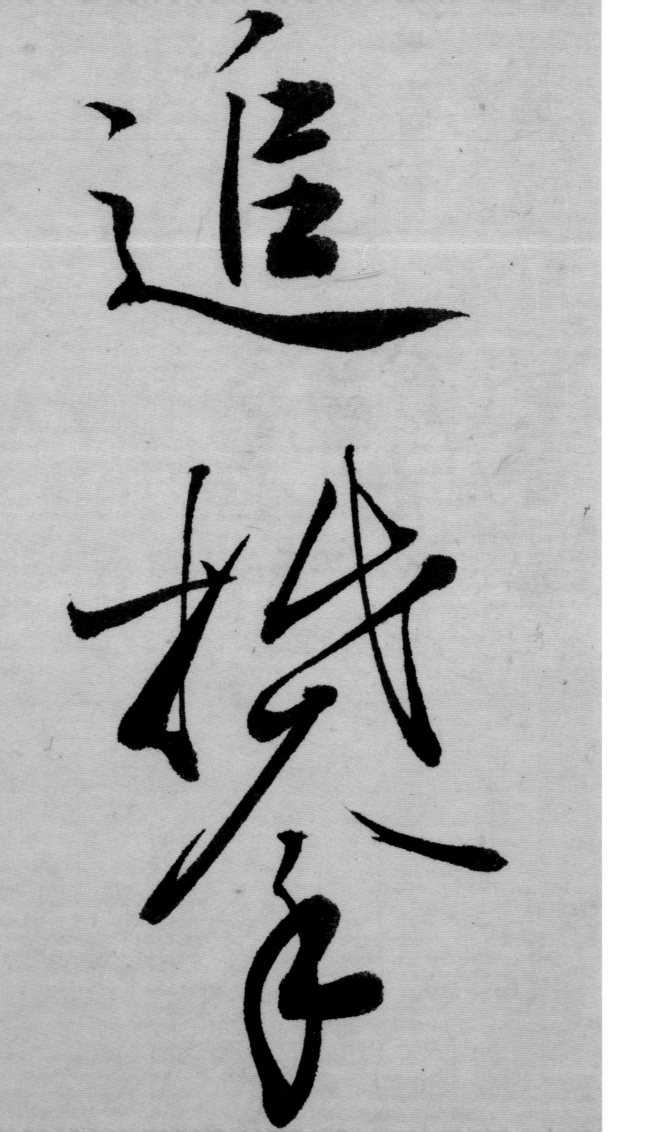

遵　樊

覽侍史疲鋻遷官柳要御溝辭申勤

03　《人來得書帖》
　　尺寸 ｜ 50.6×22.3 厘米
　　材質 ｜ 水墨紙本

還不皇惟万々寬懷毋忽
鄙言也不一々拭再拜

深察也本欲便往面慰又
恐怱衆中及更撓亂進

自勉以就
遠業拭此衆
交照之厚坂吐不譁之言必
深察也本欲便往面慰又
恐怱衆中及更撓亂進
還不皇惟万々寬懷毋忽
鄙言也不一々拭再拜
知廿九日舉挂不能一哭其
靈怩貢千万之酒一擔告為
一酹之苦痛々々

此帖見三希堂榻本
高廟評云英風逸韻青出牛原
光緒卅四年五月望日八耷

轼启人来得

书不意

伯诚遽至于此哀愕不已

宏才令德百未一报而止于是

耶季常笃于先弟而于

伯诚尤相知照想闻之无复

生意某不上念

门户付嘱之重下思三子皆

某成立任情所至不自知返吾俩

友之夏蓋未可量伏惟深照

死生聚散之常理悟处衰衣

之无益释然自勉以就

轼启人来得

书不意

伯诚遽至于此哀愕不已

宏才令德百未一报而止于是

耶季常笃于先弟而于

伯诚尤相知照想闻之无复

生意某不上念

门户付嘱之重下思三子

皆未成立任情所至不自知

返则俩友之夏蓋未可量

犬佳築照死生聚散之常

轼启人来得

书不意伯诚遽

至于此哀愕不

已宏才令德百未一报而止于

是耶季常笃于

而于先弟而于

伯诚尤相知照想闻之无复

生意某不上念

深察也本欲便往面慰又

恐悲怠中久更撓亂進

逼不皇惟萬三寬懷毋忽

郗言也不一之拭再拜

知母九日臻挂不能一哭其

霍妮負千萬之酒一擔告為

一醉之苦痛～～～

此帖見三希堂搨本

問戶付囑之重下思二子
皆未成立任情所至不自知
返則朋友之憂蓋未可量
伏惟深照死生聚散之常
理悟憂哀之無益釋然
自勉以就
遠業拭此蒙
文薑是丟土未善于
三三爻

涤成立任情忄

友之夏发此蓝盍其

死生聚散此敬

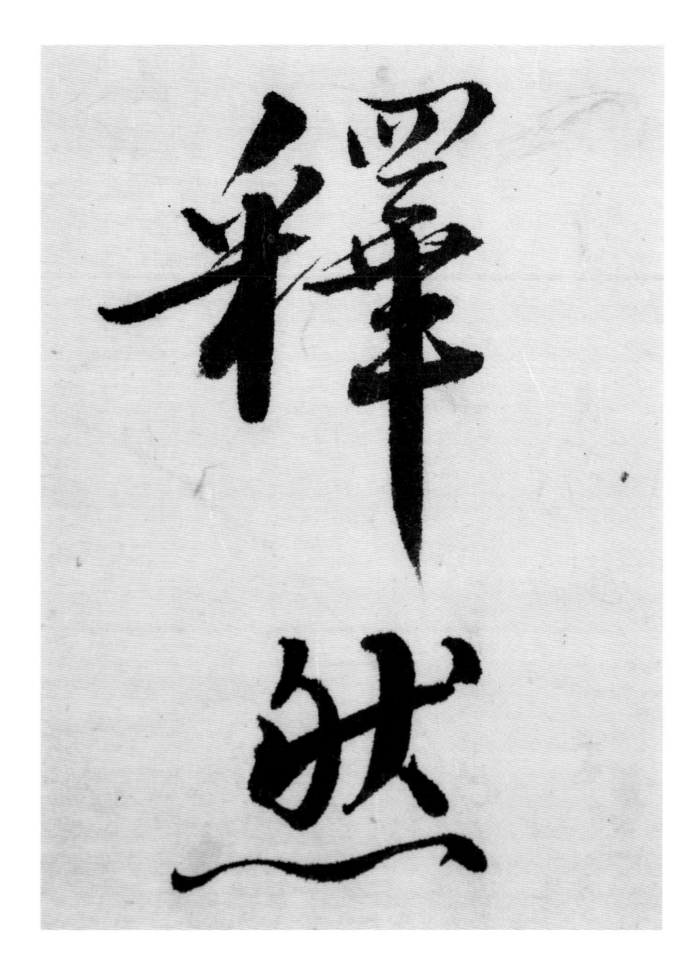

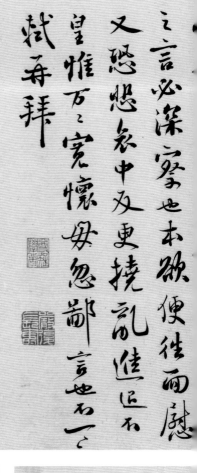

04

《新歲展慶帖·人來得書帖》
高 ｜ 22.3 厘米
長 ｜ 尺寸不一
材質 ｜ 水墨紙本

軾啟　新歲未獲
展慶　祝頌無窮　稍晴
起居何如　起造必有涯
何日果可入城　昨日得　必擇

中有一鑄銅匜欲借而收建州木
茶日子并權試今依樣造看兼
適省測中人便或令看過因徒彼
貿一副此之輕付去人專去遊諸便
納上徐察史言保重兒中如不謹
封府狀　李常先生丈閣下正月　日

軾啟人來得書不意伯誠遠至
於此衰憤不已宏才令德百未一
報而必於是耶李常篤於先
第而於伯誠尤相知照想聞之

無復生意差不上念門戶付囑
之重下思三子皆未成立任情而至
不自返則朋友之義蓋未可量
伏惟深照死生聚散之常理悟
愛我者之無益釋然自勉以就

書過上元乃行計月末間可
公亦以此時未如行之竊計上元起
造尚未畢之耕亦自不出無緣
李隆夜遊也沙榜畫一龍旦夕
附陳隆船主次今先附扶聊
齊去州中有一鑄銅匜欲借
而收建州木茶日子并權試今
依樣造看兼適有測中人

雨收建州末茶陽羨并椎試令
依樣造看兼適有閩中人
便或令看過因俟彼賈一
副也乞輕付支人專愛護
俟納上餘寄與乞保重兄中
如不謹封再拜
雪蓬布先生文閣下 正月二日

書遇上元乃行計月盡間到

此

公亦以此時未如何之窘計上元起

造貴不畢之林木自不出無緣

車隱夜游也沙榜畫一龍旦夕

附陳隆船去次今先附扶勢

賣去此中有一壽同三貝芳

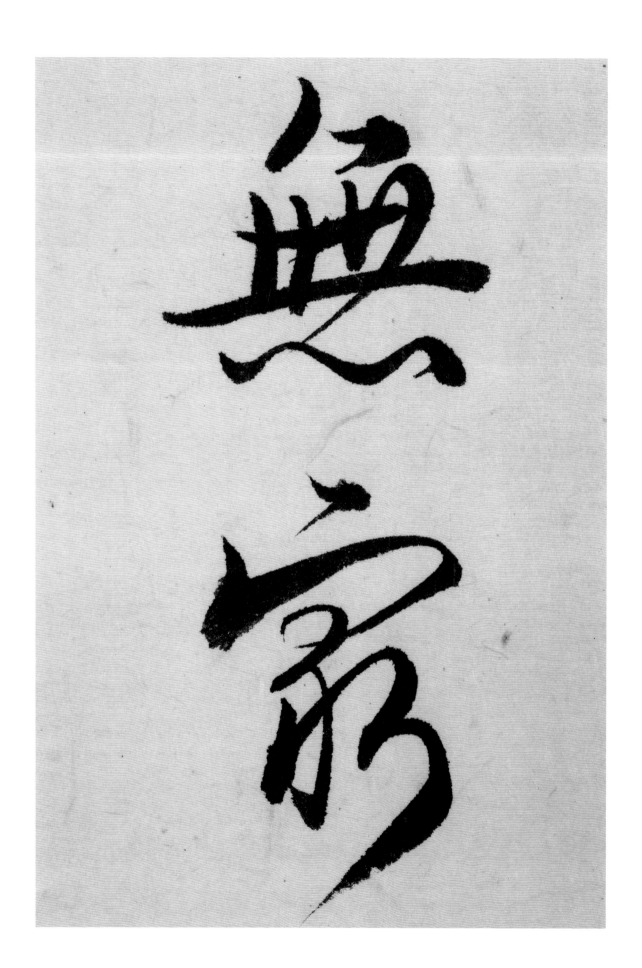

載　戴
橄　農
新　慶
歲　祝
　　頌

05

高丨22.3厘米
長丨尺寸不一
材質丨水墨紙本

1 | 2 | 3
4

履而後艱常智耳既懲弗省庸非
懼所以旨子萬志士欲持建鼓揭眉請
憤遇度量幾相越聽者二□讓耳克
尊文不及作書近以中婦喪二公私紛
兄孫無聊也且為達此懇載又白
京酒一壺送上孟堅近晚必更佳
拭上邑源先十四日

大令致懃有催予禮書事先未及上
問邢日得寶月書背承批阿□令子
監簿必安勝未及備深拭影
道源無事只今可能杜頫啜茶呑有少

袞具之德稱其服臣主俱
榮食淨於人上下交病膜之為
天下慮甚於鄉之自為謀也
思而後行有出無反成命不
再鄉毋復辨所宅且不允
仍斷來章
反字不是及字且子細點
對切□

表具之論材考德聖人所以公
天下難進易退君子所以善一
身權之以義軌為輕畫訓兵論

將威懷戎狄卿以是事上宣
不賢於遊巡退避也哉所請
宜不許仍斷來章無起控
脱讓顯耆舊取其宿望
善育俊乂待其成材庶幾前
後相繼朝不乏人則堂陛自
隆國肯而特方今在建之士
駁非華髮之良而仰以康
弦之半為遠引之計於義

事須卓面白孟堅必二野書也拭上□學
留得姜家割寶在冉吉略吉嫁軍卑
此污較多懼較少朝舍兩看梨花
戲到天池枯到石對分與恕兩無尤
過叩頭稍踈奉言論傾仰增劃晚
來起居何如適有人惠廬山茶輒分
兩點不知可暇否建若一二品漫分
納吉不罷澆漬石一一過叩頭上貼孫
仙尉閣下石格畫維摩贊我此觀
眾工二師人持一藥療一病風勞
欲寒氣煖肺肝胃腎更平桐

朕寤寐顯者舊取其宿望
養育俊乂待其成材廉前
後相繼朝不盡人則堂陛
隆國有所恃方今在進士
執非華髮之良而偏康
強之年為遠引之計張義

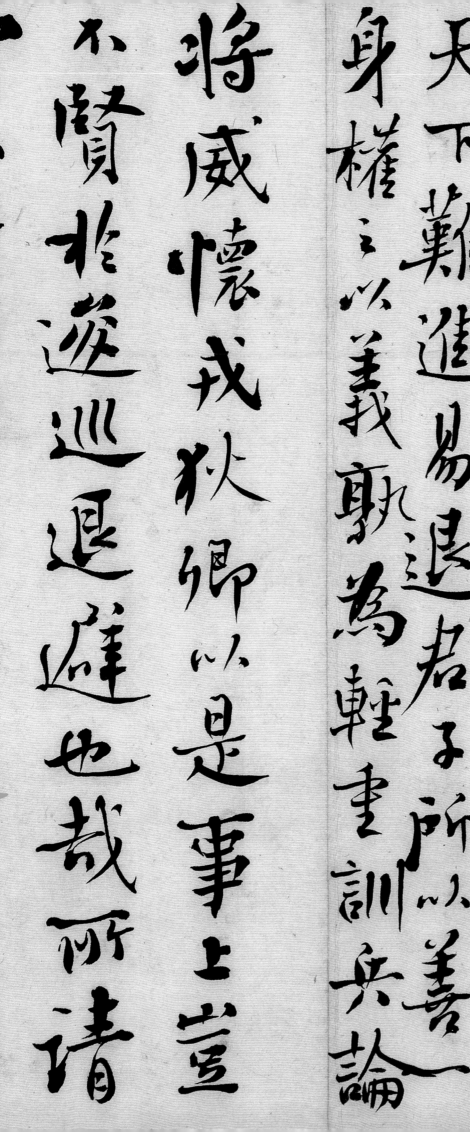

袞臭之論材考德聖人所以公

天下難進易退君子所以善

身權之以義執為輕重訓與論

將威懷戎狄鄉以是事止豈

不賢於遊巡退避也哉所謂

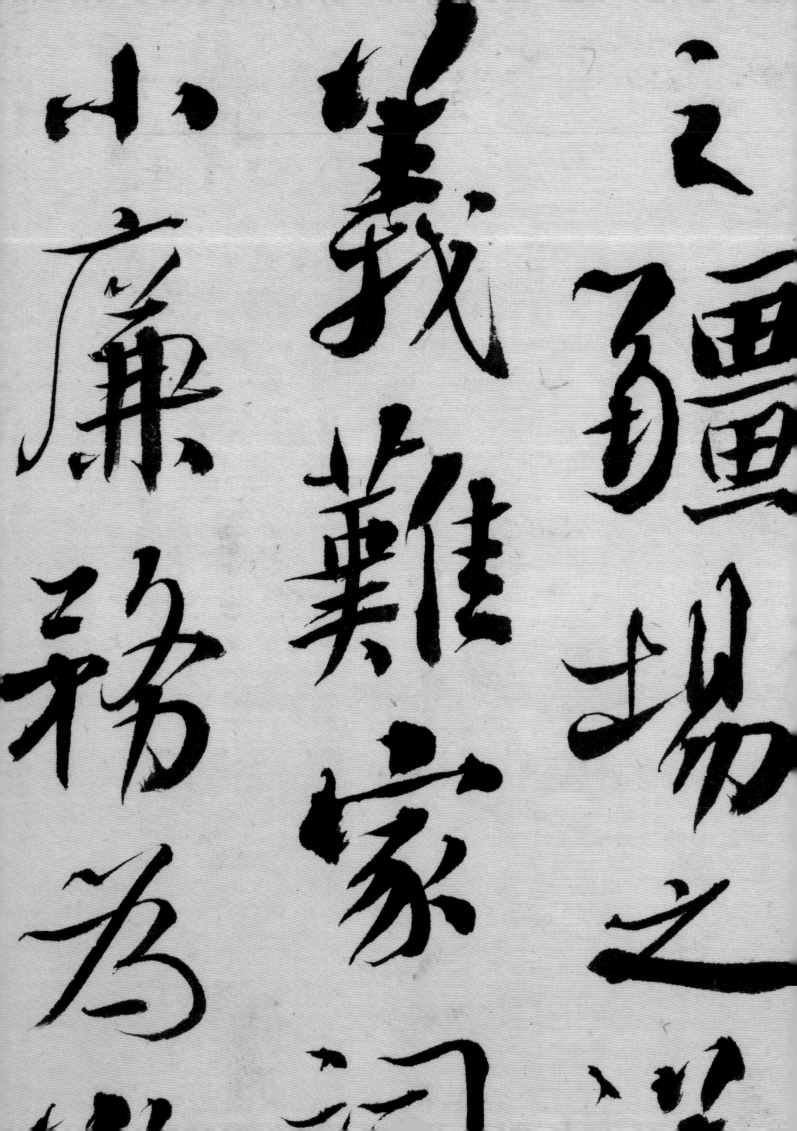

之疆場之

義難家

小廉稱為

政事退守備之已後私用屢請固亦莹空文為